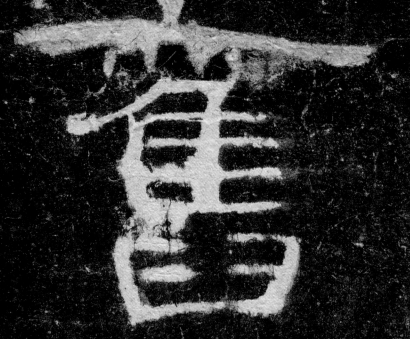

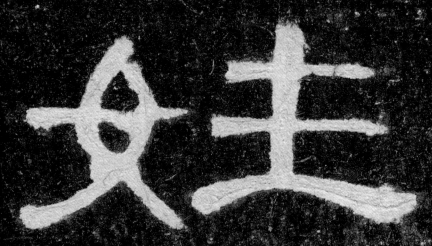
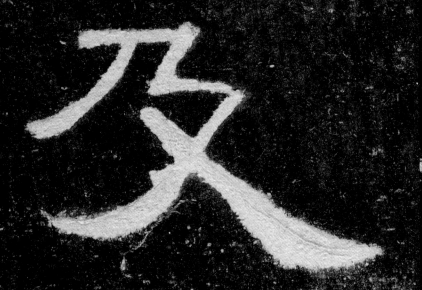

郭县後

舊娃主及

立官位脩身之

不
堂
君
乃
閔
緒

紳之造
不齊開

承望
宰寺
業門

嶽而

鄉治

明庶

使學者李儒樂

觀先

苐程

各呈

獲寅

人

郭厨

廓之

庿

聽事官舍迁曹

廊閤外，降媚諫

朝覲之階費不

出民役不不時

門下王

下敬尚

摸金錄

事掾王畢王薄

王
庭
互
富
據
泰

尚　史

孕　王

書　續

累嵾

斯嘉

芳寡

庾必美乃共刑

石紀功
其辭曰

德懿

義明

單右

貢王庭延鬼方

盛布烈安殊宠

遷師旅

臨高槐里

盛卦

孔虚

懷紀

嗟　燔

達　城

賦

理　特

發　愛

起　命

文不黔
浮黔首
臣

繕官寺

開寺門

關嵯峨

望聿山

鄉　忠

明　沾

洽　渥

民吏

給樂

思政

君高外極顯旦

中平

年十一月

平二

兩鹿造

玉

庭